AÉRODOMES

ESSAI
SUR UN NOUVEAU MODE
DE
MAISONS D'HABITATION

PARIS. — TYPOGRAPHIE MORRIS ET COMPAGNIE
64, Rue Amelot

AÉRODOMES

ESSAI

SUR

UN NOUVEAU MODE

DE

MAISONS D'HABITATION

APPLICABLE

Aux Quartiers les plus mouvementés des grandes Villes

PAR

Henri-Jules BORIE

Ingénieur civil

PARIS

TYPOGRAPHIE MORRIS ET COMPAGNIE

RUE AMELOT, 64

1865

— Reproduction interdite. —

S'ADRESSER A L'AUTEUR, N° 1, CHAUSSÉE DU PONT (BOULOGNE-SUR-SEINE)

RÉSULTATS POUVANT ÊTRE OBTENUS

AU MOYEN DES AÉRODOMES

Transformations des rues ordinaires en boulevards, et des cours intérieures des maisons en rues carrossables et en places publiques, les unes et les autres couvertes de vitrages.

Air, lumière, salubrité et confortable répandus en abondance.

Indépendance du séjour plus complète que dans l'état actuel des choses.

Abris contre les intempéries mis partout à la portée des piétons et des voitures.

Voies de circulation, tant au niveau du sol qu'au-dessus, quadruples en étendue de celles moyennes dans les grands centres de population.

Ascension, sans aucune fatigue, des étages supérieurs des habitations.

Enrichissement des municipalités.

Réduction des loyers.

APERÇU SOMMAIRE

L'objet des aérodomes est d'améliorer le séjour des grands centres habités.

Chacun sait que, dans les localités populeuses, l'air est chargé d'impuretés ; que la lumière s'y distribue avec parcimonie ; que rarement on y échappe aux atteintes de la poussière et à celles plus funestes de l'humidité ; que les voitures, par le bruit qu'elles produisent, y sont gênantes pour tout le monde, parfois même insupportables pour les malades ; que la fréquence de leur circulation y expose les piétons à des dangers continuels ; que ceux-ci n'y rencontrent que de rares abris contre les inclémences de l'atmosphère ; enfin que les conditions de l'existence y sont plus difficiles et, notamment, les loyers plus élevés que partout ailleurs.

Aussi est-ce là qu'à côté de l'opulence, on trouve tous les degrés de la gêne et de la misère et, presque entière, la triste série des maladies qui affligent l'humanité.

Ces entassements de populations ont, partout, une cause unique. Dès leurs débuts, les villes se composent presque toujours d'habitations largement parsemées de jardins et de terrains vagues. Mais quand elles acquièrent de l'importance, on voit s'y former des îlots compactes qui, de proche en proche, envahissent la plupart des espaces laissés libres, et dont les maisons finissent par gagner en hauteur ce qu'elles ne peuvent

plus absorber horizontalement. Dans les temps modernes, New-York, Boston, Philadelphie, Chicago, Buffalo, Cincinnati et, plus près de nous, Londres, Liverpool, Manchester, Glasgow, ont vu se multiplier outre mesure les constructions sur les points principaux de leur activité. Plus de trois cent mille personnes se pressent, chaque jour, dans la cité de Londres, qui régulièrement ne devrait contenir que quatre-vingt mille âmes environ. A New-York, les vieux quartiers occupant l'extrémité de la presqu'île, et qu'on nomme vulgairement *down town*, présentent un encombrement analogue. La raison d'être de ce phénomène est que les affaires administratives, contentieuses, commerciales, de finance et de crédit, ne sauraient fonctionner sur des étendues considérables du sol ; qu'elles obéissent à une puissance d'attraction qui les constitue en groupes serrés, et que les disséminer serait les rendre extrêmement difficiles, peut-être même les désorganiser, s'il ne leur était permis de s'établir ailleurs aussi agglomérées qu'auparavant. C'est cette même loi qui a présidé à l'institution des foires et des marchés dans les campagnes. Or, qu'est-ce qu'une grande ville, si ce n'est le local d'un marché permanent de la plupart des objets que comportent la vie matérielle et les relations sociales ?

Dans les villes qui ont traversé les moyen âge, les nécessités de la défense se sont jointes à cette tendance des hommes et des choses vers l'accumulation. De là ces amas d'édifices publics et privés, violant toutes les règles de l'hygiène, que l'on trouve encore nombreux en Europe et que les municipalités s'efforcent, à l'envi, de transformer.

Nulle part ce mouvement de réédification ne s'est opéré par des moyens aussi rapides et aussi savamment conçus qu'à Paris depuis 1853. Sous l'impulsion de l'illustre édile placé à sa tête, l'administration de cette capitale a su transplanter hors de l'enceinte fortifiée la plupart des industries insalubres ou gênantes, ainsi que leur personnel d'ouvriers. Elle a contraint, en quelque sorte, par d'habiles et sages mesures, une portion de la classe aisée à vivre, soit temporairement, soit à demeure fixe, dans les localités saines de l'ancienne et de la nouvelle banlieue. Elle a créé

un réseau de voies de circulation tant souterraines que de surface, qui fait l'admiration des étrangers, et qui sera l'une des gloires de ce règne. Bientôt elle aura conduit des flots d'eau de source là où il n'était distribué, en quantités insuffisantes, qu'un liquide fluvial d'une pureté contestable. En un mot, jamais encore, on ne saurait trop le répéter, il n'a été aussi noblement répondu aux besoins de salubrité, de confortable et de luxe qui, de tout temps, se sont manifestés dans la population parisienne.

Mais telle est la nature de ce progrès, qu'il en appelle impérieusement de nouveaux ; que ce qui est splendide aujourd'hui sera simplement beau dans dix ans, médiocre dans trente, oublié peut-être avant un demi-siècle. De nos jours tout marche vite. Le télégraphe, la vapeur, le commerce, la presse, les lettres, les sciences, les arts, l'industrie attirent incessamment vers chaque grande ville des quantités d'étrangers et de nationaux qui, en partie, se fixent dans son périmètre central et qu'aucune force ne saurait en arracher pour les porter à la circonférence. A la population énergique, ambitieuse, avide de bien-être, et de plus en plus considérable qui résulte de ces additions continuelles, il faut, de plus en plus, de l'air, de la lumière, de larges artères de circulation, des monuments, des jardins publics, des demeures commodes et élégantes. Regardant avec une sorte de dédain ce qu'ont accompli les édilités d'autrefois, elle semble dire que les tranformations qui s'opèrent aujourd'hui ne seront jamais assez grandioses.

Cependant, satisfaire de telles exigences devient chose onéreuse pour les municipalités, qui, leurs ressources propres étant insuffisantes, doivent faire appel au crédit ; pour l'État, qui, parfois, est obligé de leur venir en aide, et pour les masses, dont les loyers vont toujours croissant.

La question serait résolue s'il était possible de poursuivre avec une vigueur presque quelconque les embellissements d'une ville, sans qu'il en coûtât rien à personne, et même en faisant bénéficier pécuniairement les municipalités et le public.

Les aérodomes sont l'expression de cette pensée. Nous allons exposer brièvement leurs avantages aux points de vue de la salubrité, de la circu-

lation, de l'agrément et de l'indépendance du séjour, de la sécurité en cas d'incendie, de la modicité des loyers; en un mot, des principaux problèmes posés par notre civilisation en faveur des populations urbaines. Nous démontrerons, en outre, qu'ils deviendraient une source de richesses pour les administrations municipales. Toutefois, on verra qu'ils ne sauraient être réellement utiles que dans les centres à la fois les plus populeux et les plus riches.

Description d'un Aérodome

N° 1. — *Planche I* (1)

Qu'on se figure un boulevard dont les lignes de maisons atteignent 40 mètres de hauteur, et sont coupées transversalement par de nombreux espaces libres. A partir de 20 mètres au-dessus du sol, ces constructions sont alignées de 10 mètres en retrait sur celles inférieures, de telle sorte que le boulevard, s'il mesure, par exemple, 34 mètres de largeur vers le bas, s'élargit subitement jusqu'à 54 mètres, depuis 20 mètres de hauteur jusqu'au sommet.

Si, maintenant, on se représente un deuxième boulevard, parallèle à celui-ci, et n'en étant séparé que par la profondeur des bâtiments; puis, deux autres grandes voies de mêmes dimensions, beaucoup plus distantes entre elles, et perpendiculaires aux deux premières; que, d'ailleurs, on admette partout la même hauteur totale et la même disposition en recul de la moitié supérieure des façades, on aura un îlot construit, ayant pour base un rectangle étroit et long, et dont l'ensemble, de quelque côté que les regards s'y portent, revêtira l'aspect de deux immenses gradins. Nous désignerons ceux-ci par les mots de *GRADIN INFÉRIEUR* et *GRADIN SUPÉRIEUR*.

Les espaces libres interposés entre les bâtiments forment des sortes de replis, qui, vers leurs bases, deviennent des rues carrossables munies de

(1) Le groupe principal des aérodomes représentés planche I comprend quatre de ces édifices indiqués respectivement par deux, trois et quatre oiseaux au vol.

trottoirs, et débouchent de chaque côté sur les boulevards longitudinaux. Ces rues, que nous appellerons *RUES INTÉRIEURES*, pour les distinguer des rues ordinaires, ont, ici, 10 mètres de largeur et seulement 88 mètres de longueur. Elles sont couvertes de vitrages à 20 mètres de hauteur et franchies à ce niveau par des passerelles de 5 mètres de largeur, qui relient ensemble toutes les retraites du niveau supérieur sur l'inférieur. De là résulte que le gradin inférieur est couronné par une plate-forme ou terrasse large alternativement de 10 et de 5 mètres et faisant le tour entier de l'édifice.

Chaque gradin se compose d'un rez-de-chaussée et de cinq étages d'appartements, soit, en totalité, dix étages et deux rez-de-chaussée.

Le gradin supérieur est partout muni de doubles fenêtres.

La partie médiane de la construction, prise dans le sens de sa longueur, est occupée, au ras du sol, par une haute galerie se croisant avec les rues intérieures, et, à partir du troisième étage du gradin inférieur, par une succession de larges vestibules superposés, atteignant le faîte du gradin supérieur, et dans lesquels se rendent les couloirs de service des appartements.

Plusieurs cages, contenant chacune une chambre mobile et un escalier principal, traversent du haut en bas quelques-uns des bâtiments. Les chambres mobiles sont munies de parachutes et mises en mouvement par des machines à vapeur ou autres. Ces appareils d'ascension et de descente sont indiqués au moyen de petits pavillons que l'on voit installés sur le gradin supérieur.

Ce même gradin qui est couvert de toitures plates, gardées par des parapets, montre, en outre, vers les extrémités de son sommet, deux autres pavillons plus vastes que les précédents. Ils ont pour destination des écoles primaires, l'une de garçons, l'autre de filles, et leurs dimensions sont telles qu'ils peuvent contenir de vastes salles de récréation et de gymnastique. La distance qui les sépare permet d'éviter toute communication entre les deux écoles.

Un deuxième aérodome n° 2, même planche, ne diffère de celui qui vient

d'être décrit que par la largeur de sa terrasse, qui est uniforme, et non coupée de distance en distance par les vitrages servant à abriter les rues intérieures.

Autre Aérodome

N° 3. — *Planche I*

Comme les précédents, il affecte, en plan, la forme d'un long rectangle, et se compose de deux gradins s'élevant ensemble à une hauteur totale de 40 mètres. Mais aux rues intérieures et aux replis sont substituées ici deux vastes cours munies de toitures vitrées à moitié de cette hauteur. Ces espaces libres, dont l'étendue équivaut à celle moyenne de toutes les cours d'un îlot de maisons ordinaires contenant un cube habitable égal au cube de l'aérodome, vont, ainsi que les boulevards, s'évasant de bas en haut, d'une quantité égale à la double largeur d'une terrasse placée en couronnement du gradin inférieur, et faisant pendant à la terrasse extérieure. Au niveau du sol, des voies de circulation carrossables les sillonnent et débouchent à l'extérieur par de larges portiques. Ce seraient des locaux parfaitement disposés pour jardins d'hiver, réunions et expositions publiques, bazars, marchés, etc.

L'édifice est également entouré de boulevards.

En outre des pavillons à chambres mobiles et des écoles primaires, le gradin supérieur porte, sur son bâtiment central, une église ou grande chapelle.

Troisième forme d'Aérodome

N° 4. — *Planche I*

Cet aérodome montre trois gradins, l'un de 20 mètres et les deux autres de 10 mètres chacun de hauteur. De là deux terrasses superposées et donnant sur les boulevards. Il contient une cour unique, qui ne mesure pas moins de 13,000 mètres carrés à sa base et de 16,000 à partir de

sa terrasse intérieure et de ses vitrages. Cette cour, ou plutôt cette place publique, rappelle, par ses dimensions, la grande enceinte centrale du Palais de l'Industrie aux Champs-Élysées, ou même le jardin du Palais-Royal, si on se représente ce jardin couvert de toitures vitrées aussi élevées que les combles des maisons riveraines.

Ponts établis entre les Aérodomes

Des ponts de forme élégante relieraient tous les aérodomes d'un même groupe et franchiraient les boulevards au niveau des terrasses surmontant les gradins inférieurs. Quatre d'entre eux se trouvent figurés sur le groupe principal de la PL. I.

Air et Lumière

Ces mots qui expriment ordinairement deux choses très-différentes, deviennent, dans le langage municipal, pour ainsi dire synonymes, en ce sens que, partout où l'une est abondante, l'autre se meut avec liberté et réciproquement. Mais les degrés de pureté de l'air varient à chaque instant en un lieu quelconque, et ne sauraient d'ailleurs être déterminés que difficilement, tandis que les quantités de lumière tombant sur un édifice, par exemple, peuvent être estimées avec une précision définitive et satisfaisante, par comparaison avec des édifices similaires, ou par des procédés géométriques. C'est donc surtout à la lumière qu'il y a lieu de demander comment seraient remplies, par des aérodomes, les conditions de salubrité, eu égard aux habitations ordinaires. Nous examinerons son jeu :

1° Dans les espaces vides des aérodomes et les cours des maisons de formes actuelles.

2° Sur les façades de celles de ces maisons placées en vis-à-vis des aérodomes.

3° Dans un groupe d'aérodomes (1).

(1) Les démonstrations techniques qui suivent étaient indispensables pour l'intelligence de ce sujet et justifiées par son importance. En faveur de ce motif, l'indulgence du lecteur est réclamée. Elles sont d'ailleurs aussi brèves que possible et les seules de leur genre produites dans le présent mémoire.

Comparaison du jeu de la lumière dans les espaces libres des Aérodomes et dans les cours des maisons ordinaires

Les cours de nos maisons sont, le plus ordinairement, encloses de toute part et ouvertes seulement par le haut, en manière de puits. Le décret du 27 juillet 1859 leur accorde, comme limite inférieure, quatre mètres su-superficiels. Assez fréquemment cette limite n'est pas dépassée. Quand elles arrivent, leurs sections étant carrées, à mesurer 100 mètres ou 10 mètres de côté, superficie qui reste plutôt au-dessus qu'en dessous de la moyenne, c'est à peine si les rayons solaires tombant à 45° éclairent les moitiés supérieures de leurs façades. Pour que ceux-ci frappent le sol, il faut qu'une cour ait 22 mètres de côté ou 484 mètres de section, ainsi que la FIG. 1, PL. 2, l'indique.

Dans l'aérodome FIG. 1, PL. I, les espaces vides, qui ont 10 mètres de largeur, reçoivent le jour à la fois par le haut et latéralement. D'après cette disposition, il est manifeste que les replis du gradin supérieur seraient inondés de lumière. Quant à ceux des gradins inférieurs, ainsi qu'aux rues intérieures placées à leur base, cet agent de vitalité y pénétrerait en proportions moindres, mais néanmoins beaucoup plus grandes que s'il s'agissait de cours ordinaires, de 10 mètres également de côté.

C'est ce qui ressort de l'inspection des figures 2, 3, 4 et 5, PL. 2, qui représentent les linéaments principaux de deux aérodomes conformes à celui n° 1 PL. I, vus sur leurs petites façades et entourés d'habitations ordinaires, toutes ces constructions étant séparées entre elles par des boulevards de 31 mètres de largeur. Les cours des maisons FIG. 4 et 5 ont, respectivement 9 et 12 mètres de côté. Or, on voit un rayon lumineux AA', FIG. 5, de 45°, atteindre seulement le troisième étage de la cour de 12 mètres de côté, ou 144 mètres superficiels et, FIG. 4, un rayon BB', de 18° à l'horizon, ne pas descendre au-dessous de l'entablement du cinquième étage de la cour mesurant 9 mètres ou 81 mètres superficiels. Au contraire, le rayon CC', de 45°, qui glisse sur le parapet du gradin supérieur de

l'aérodome FIG. 2, va toucher le sol à l'entrée même de la rue s'ouvrant en face et appartenant à l'aérodome FIG. 3. En même temps d'autres rayons CC''', CC'''', EE', à angles d'incidence de plus en plus faibles jusqu'à 18°, parcourent cette même rue sur les trois quarts de sa longueur. Ainsi, lorsque la lumière solaire ne frapperait que les combles de la cour de 81 mètres superficiels, laissant cette cour dans l'ombre, elle éclairerait la presque totalité des espaces vides interposés entre les gradins inférieurs de l'aérodome.

L'aérodome n° 3, PL. I, serait encore mieux partagé sous ce rapport. Quant à celui n° 4, les rayons lumineux traverseraient sa cour sous des angles compris entre 40° et 7° à l'horizon.

Influence, quant à la lumière solaire, des Aérodomes sur les maisons ordinaires de leur voisinage immédiat

Supposons un aérodome dont les FIG. 7 et 9, PL. 2, sont la grande et la petite façade, entouré, comme dans l'hypothèse ci-dessus, de maisons ordinaires et séparé de celles-ci par des boulevards de 31 mètres (1).

Les rayons lumineux F, F'', GG', qui glissent sur les parapets couronnant les petites façades du gradin supérieur, éclairent les pieds des maisons placées en vis-à-vis, sous l'angle de 45°, tandis qu'un autre rayon HH' passant par le comble d'une maison FIG. 11, en bordure d'une rue de 12 mètres et aboutissant au pied de la maison construite en face, forme un angle de 55° à l'horizon. Dans ces circonstances, pour obtenir l'angle de 45°, il est nécessaire que la rue ait 22 mètres de largeur, comme on le voit FIG. 12.

Mais le gradin supérieur de l'aérodome est moins vaste, dans ses dimensions horizontales, que le gradin inférieur, de sorte que les portions des parapets II', KK', FIG. 9, qui se projettent en L et L', FIG. 7, livrent passage

(1.) La largeur de 31 mètres attribuée ici aux boulevards est un minimum. Elle se trouve déduite de ce fait, que les rayons solaires passant par le sommet d'un aérodome conforme à ceux dont nous nous occupons, et traversant les voies publiques sous l'angle de 45°, vont tomber précisément aux pieds des constructions situées en face. Or, cet angle correspond, dans une ville, à d'excellentes conditions de salubrité.

à des rayons lumineux $L\,F''\,L'\,G'$ de 34° 30' à l'horizon, lesquels envoient aux pieds F'' et G' des maisons s'élevant sur les autres rives des deux boulevards, autant de lumière que si ces maisons appartenaient à un boulevard de 33 mètres, ainsi que la FIG. 13 le montre.

Des effets analogues seraient produits par les grandes façades de l'aérodome, avec cette différence toute à l'avantage du système proposé, que la lumière (*voir* FIG. 9) passerait en outre par les replis dont ces façades sont sillonnées verticalement, et que, lorsqu'elle atteindrait aux pieds des maisons, figures 8 *bis* et 10, son angle d'incidence serait seulement de 31°, lequel est égal à celui que des rayons lumineux formeraient entre les habitations se faisant face, d'un boulevard de 38 mètres, représenté fig. 14.

Donc, étant donné un aérodome à deux gradins, de 20 mètres de hauteur chacun, mesurant 366 mètres de longueur horizontale sur l'une de ses grandes et sur l'une de ses petites façades; composé d'une succession de bâtiments séparés entre eux par des replis et des rues intérieures de 10 mètres de largeur; entouré de boulevards de 31 mètres, les rives opposées de ces boulevards étant occupées par des maisons ordinaires, et le gradin supérieur de l'aérodome étant placé de 10 mètres en retraite sur le gradin inférieur, le tout conformément aux indications des figures 6, 7, 8, 8 *bis* 9, et 10, PL. 2, on trouve :

Que sur 366 mètres de longueur des façades des maisons, façades situées en vis-à-vis de la grande et de la petite façade en question de l'aérodome, 226 mètres seraient éclairés autant que les façades des maisons d'une rue de 22 mètres : 40 mètres autant que les façades des maisons d'un boulevard de 33 mètres, et 100 mètres autant que les façades d'un autre boulevard de 38 mètres. La moyenne proportionnelle de ces quantités de lumière est, à une minime fraction près, égale à celle dont jouissent les habitations riveraines d'une rue de 29 mètres de largeur.

Dans ces conditions, les aérodomes, loin de nuire aux maisons de leur voisinage, leur seraient profitables, puisque des voies publiques de 29 mètres sont partout considérées comme largement pourvues de lumière et d'air.

Mais, dira-t-on peut-être, vous n'obtenez pas exactement la quantité de lumière correspondant à 31 mètres, largeur des boulevards ainsi créés.

C'est parce que les aérodomes utilisent en hauteur une partie des espaces dépensés horizontalement par les maisons ordinaires qu'ils permettent autour d'eux l'installation de très-larges voies publiques, et de là naît toute une série d'avantages, parmi lesquels figurent une lumière et un aérage plus abondants. L'exemple qui suit fera mieux ressortir ce motif.

Supposons qu'il s'agisse d'ouvrir, au travers de l'un des quartiers populeux de Paris, une rue de 15 mètres, mais qu'après nouvel examen, l'administration autorise sur l'une des rives de cette rue l'érection d'un aérodome, et que, au lieu de 15 mètres concédés primitivement, elle accorde à la voie 31 mètres de largeur. Ainsi rectifié, le projet définitif aura pour conséquences :

1° Que le cube des maisons qui, sur la longueur totale de la rue, aurait occupé les 16 mètres de largeur supplémentaire, se trouvera transporté en bloc sur le gradin inférieur de l'aérodome, où l'emplacement ne coûtera rien, et où il fera partie du gradin supérieur.

2° Que le prix d'acquisition de cette bande de terrain de 16 mètres sera recouvré, et bien au delà, puisque la profondeur des bâtiments du gradin supérieur est non de 16 mètres, mais de 68 mètres.

3° Que la quantité de lumière répandue sur les maisons faisant face à l'aérodome, sera celle correspondant, non plus à une rue de 15 mètres, mais à un boulevard de 29 mètres.

4° Que le gradin inférieur de l'aérodome sera éclairé comme les maisons d'un boulevard de 31 mètres.

5° Que le gradin supérieur jouira d'autant de lumière que s'il était en rase campagne.

6° Enfin, qu'un nouveau boulevard de 31 mètres sillonnera Paris là où, sans les aérodomes, il n'aurait existé qu'une rue médiocre de 15 mètres de largeur.

Distribution de la lumière dans un groupe d'Aérodomes

Si plusieurs aérodomes, de même forme et de mêmes dimensions que le précédent, sont établis parallèlement entre eux et entourés également par des boulevards de 31 mètres, la lumière s'y répartira de la manière suivante :

Les rayons MM', NM', OM', FIG. 15, PL. 2, qui tombent aux pieds du gradin inférieur de l'aérodome, FIG. 16, forment avec l'horizon des angles de 45°, 34°,30' et 31°, que nous avons vus être ceux éclairant des voies publiques de 22, 33 et 38 mètres de largeur, FIG. 12, 13 et 14.

Les rayons PP', QP', FIG. 16, qui aboutissent en P', aux pieds du gradin supérieur de l'aérodome, FIG. 17, sous des angles de 22° et de 15°, sont ceux correspondant, le premier à un boulevard de 58 mètres, le deuxième à une place publique de 90 mètres de largeur ; *voir* FIG. 18 et 19. Il résulte de là :

Que les façades des gradins inférieurs sont éclairées autant que les maisons riveraines d'un boulevard de 29 mètres.

En ce qui concerne les gradins supérieurs :

Que sur 326 mètres mesurés horizontalement par une grande et une petite façade de l'un de ces gradins, 226 mètres recevront autant de lumière que les maisons en bordure d'un boulevard de 58 mètres, et 100 mètres autant que celles d'une place publique de 90 mètres de largeur. La moyenne proportionnelle de ces quantités de lumière égale celle répandue sur les maisons d'un boulevard de 67^m80.

Enfin, les aires des façades des gradins inférieurs et supérieurs étant dans le rapport de 20 à 17, la moyenne proportionnelle des quantités de lumière répandue sur l'entière périphérie des deux aérodomes, équivaut à celle tombant sur les façades des maisons d'un boulevard de 46^m83.

Mais les voies publiques de Paris ne comptent moyennement que 15 mètres au plus de largeur. Sur les voies interposées entre des aérodomes, la lumière solaire serait donc trois fois plus abondante. En comparant les

espaces libres ménagés de part et d'autre à l'intérieur des constructions, on trouverait une différence plus notoire encore.

Vitrages des Aérodomes

Une objection pourra se fonder, peut-être, sur ce que les rues intérieures étant couvertes de toitures vitrées, celles-ci intercepteraient une portion de la lumière projetée sur les gradins inférieurs. A cela il existe plusieurs réponses.

Installées, non plus à 6 ou 7 mètres, comme dans les passages, mais bien à 20 mètres au-dessus du sol, les toitures en question laisseraient passer sous elles, ainsi qu'on le voit FIG. 2 et 3, PL. 2, de nombreux rayons dont les angles à l'horizon se trouvent compris entre 45° et 18°. Ces rayons, qui sont ceux du soir et du matin en été, et du milieu de la journée durant les autres saisons, apportent beaucoup de lumière sans excès de calorique. Il n'en est pas de même de ceux arrivant sous des angles plus voisins de la verticale, et alors les vitrages qui pourraient être dépolis, en tempérant leur action fatigante, seraient fort utiles durant les grandes chaleurs.

En second lieu, rien ne s'opposerait à ce l'on disposât ceux-ci en panneaux, les uns fixes, les autres mobiles sur des rails et susceptibles de passer en recouvrement sur les panneaux fixes. De la sorte les rues intérieures se trouveraient protégées en partie, ou en totalité, suivant l'état de l'atmosphère.

Un troisième moyen consisterait à n'en munir qu'un certain nombre de rues intérieures.

Enfin, si, à tort ou a raison, les vitrages étaient regardés comme un inconvénient, on les supprimerait. Mais nous penchons à croire que des abris vastes et élégants offerts ainsi, presque à chaque pas, aux piétons et aux voitures, seraient regardés comme un progrès véritable dans les villes à climat aussi variable que celui du nord de la France.

Circulation de l'air

Dans l'état actuel de Paris, le vent balaye sans difficulté les miasmes sur les places publiques, les quais, les boulevards et les rues les plus larges. Il en est autrement des cours à faibles sections qui abondent jusque parmi les constructions voisines de ces artères principales, et surtout des labyrintes de rues étroites qui sillonnent encore la plus grande partie de l'ancienne ville. Sur tous ces derniers points il rase les toitures, et retient prisonnière, en quelque sorte, la couche atmosphérique inférieure, dont alors les mouvements pénibles ne sont presque dus qu'aux légers excès de température provenant de la formation incessante de gaz méphitiques. Il suit de là que la population des localités les plus denses, et même, quoique à des degrés moindres, celle des quartiers de création récente, ne respire de l'air qu'à la condition d'absorber en même temps des produits gazeux délétères.

Éclairés par le soleil trois fois autant que la moyenne des maisons ordinaires, les aérodomes seraient soumis à un aérage actif dans la même proportion. Circulant sur les boulevards, le vent pénétrerait sans peine dans les replis, les rues intérieures et les grandes cours des édifices riverains, et comme ces rues sont à très-brefs parcours, il ne pourrait y perdre une portion notable de sa vitesse. Durant les brises et les tempêtes, il deviendrait gênant aux étages élevés, mais alors les doubles fenêtres des gradins supérieurs lui opposeraient, ainsi qu'au froid, un obstacle suffisant. En somme, les habitants des aérodomes auraient plutôt à se prémunir contre les effets d'un air renouvelé fréquemment qu'à en réclamer les bienfaits.

Décret du 27 juillet 1859

Il n'est pas hors de propos d'examiner si les aérodomes à rues intérieures se conformeraient aux prescriptions du décret du 27 juillet 1859, concer-

nant les hauteurs des maisons, les combles et les lucarnes dans la ville de Paris, et dont les articles 7 et 8 sont ainsi conçus :

« Article 7. — Le faitage du comble ne peut excéder une hauteur égale à la moitié de la profondeur du bâtiment, y compris les saillies et corniches. »

« Le profil du comble sur la façade, du côté de la voie publique, ne peut dépasser une ligne inclinée à 45°, partant de l'extrémité de la corniche ou entablement. »

« Article 8. — Sur les quais, boulevards, places publiques et dans les voies publiques de 15 mètres au moins de largeur, ainsi que dans les cours et espaces intérieurs en dehors de la voie publique, la ligne droite inclinée à 45°, dans le périmètre indiqué ci-dessus, peut être remplacée par un quart de cercle dont le rayon ne peut excéder la hauteur fixée par l'article 7. »

Un aérodome formant un îlot rectangulaire, les profondeurs des bâtiments dont il se compose vont dans deux directions se coupant à angle droit. Mesurée entre les deux grandes façades dont l'une est représentée FIG. 7, PL. 2, la profondeur est égale à la largeur de l'une des deux petites façades, FIG. 9. Or, un quart de circonférence $k'r$ décrit avec le rayon $r'k'$ passe par-dessus l'édifice, de telle sorte que le gradin supérieur joue ici, eu égard au gradin inférieur, le rôle d'un comble. Conséquemment tous les bâtiments étalés sur les deux grandes façades satisfont aux dispositions de l'article 8 du décret. Il n'en est pas entièrement de même si l'on mesure les profondeurs à partir des petites façades, ainsi que l'indique le quart de circonférence $l's$, FIG. 7. Mais nous ferons observer que, sans modifier considérablement l'économie du plan de la construction, on pourrait ramener les bâtiments du gradin supérieur dans les limites prescrites, si cela était absolument nécessaire ; d'autre part, que l'administration pourrait se prévaloir de l'article 5 du même décret, aux termes duquel elle a la faculté d'autoriser des constructions plus élevées que celles habituelles, pour des besoins d'art, de science et d'industrie.

Circulation des piétons et des voitures à la surface du sol

BOULEVARDS, RUES ET GRANDES COURS INTÉRIEURES.
— En 1865, l'aire totale des voies publiques existant à Paris est d'environ 18 pour 100 de celle comprise dans l'enceinte fortifiée et occupe près de quatorze millions de mètres superficiels (1). Sur ce dernier chiffre plus de sept millions de mètres sont représentés par des rues dont les largeurs restreintes nuisent autant à la circulation des piétons et des voitures qu'à celle de l'air et de la lumière.

En quelques points même, les artères les plus vastes ne suffisent pas au libre mouvement des véhicules, et offrent, chaque jour, durant plusieurs heures, le spectacle traditionnel des *embarras de Paris*. S'il faut croire aux enseignements de ces dernières années, quand d'autres boulevards aujourd'hui projetés ou en cours d'exécution auront ouvert de nouveaux débouchés, l'encombrement ne disparaîtra pas pour cela, peut-être même empirera-t-il toujours par la raison que les affaires vont où sont les affaires, et qu'elles s'accumulent dans la capitale au delà des prévisions les plus hardies, depuis que celle-ci est devenue l'aboutissant d'un immense réseau de chemins de fer ; ensuite, parce que ces larges issues ne sauraient, dans l'état présent des choses, être aussi nombreuses qu'on le désirerait à cause de la cherté des terrains.

Les hommes valides, qui figurent approximativement pour un tiers dans la population parisienne, trouvent, bien ou mal, le moyen de se frayer passage au travers des quartiers les plus denses. Pour les deux autres tiers des habitants, c'est là chose difficile, parfois dangereuse, ainsi qu'en témoi-

(1) L'étendue qui a pour périmètre la ligne touchant aux glacis de l'enceinte continue mesure 78,020,000 mètres carrés qui, en 1865, se décomposent de la manière suivante :

Places publiques de premier ordre, monuments, chemins de fer, hôpitaux et les terrains qui en dépendent, les cimetières, la Seine, etc. 8,728,156 mètres.
Terrains privés construits ou non.. 55,364,707
Boulevards, avenues, quais, places publiques de deuxième ordre et au-dessous, rues, impasses, passages................................ 13,927,137

TOTAL.......... 78,020,000

Or, les 13,927,137 mètres superficiels de voies publiques équivalent à 17-84 pour cent de l'aire entière, et on voit que ces deux nombres sont très-rapprochés de 14,000,000 et de 18 pour cent.

gnent les sept ou huit cents cas de blessures et de morts qui se produisent annuellement sur la voie publique. Aussi ce besoin de motion à l'air libre, si naturel et toujours si profitable aux gens faibles, n'est-il pas, à beaucoup près, satisfait, car personne n'ignore que les vieillards, les femmes, les enfants, les invalides restent fréquemment retenus au logis par la crainte des accidents, du tumulte et des autres inconvénients de la rue.

Dans un groupe d'aérodomes, pareils à ceux de la PL. I, et cernés chacun par des boulevards de 31 mètres, l'ensemble de ces boulevards absorberait 32 pour cent de la totalité du terrain. D'autre part, les rues où les grandes cours intérieures équivaudraient à 26 pour cent de cette même superficie.

Circulation des piétons au-dessus du sol

TERRASSES. — Les terrasses ajouteraient 15 pour 100 aux deux nombres ci-dessus. Ces espaces en plein air régnant les uns à 20 mètres, les autres à 30 mètres de hauteur, offrant sur chaque aérodome un développement variable entre 900 et 1,500 mètres, et que rien n'empêcherait d'orner d'arbustes et de fleurs, seraient à la disposition des piétons au même titre que les autres voies du niveau du sol. Ceux-ci y jouiraient de panoramas splendides de nuit comme de jour. Ils pourraient se porter tantôt d'un côté, tantôt de l'autre des édifices, et trouver ainsi, à leur convenance, la lumière solaire ou l'ombre, le calme de l'atmosphère ou la brise. Ils n'en seraient expulsés que par la pluie, la neige ou la tempête. L'humidité, la poussière, la boue, les odeurs fétides, le bruit des voitures, ne les y atteindraient jamais. Les ponts de passage d'un aérodome à l'autre leur permettraient d'aller au loin dans la ville sans descendre sur les boulevards, et d'échapper à la monotonie d'un parcours prolongé en un même lieu, quelque magnifique qu'il soit. En un mot, toute une population, et notamment ce qu'on pourrait appeler sa partie *non militante*, trouverait sur les terrasses des distractions et une source permanente de bien-être et de santé qui, dans les grandes villes, sont le prix de déplacements plus ou moins lointains, et la plupart du temps impossibles pour les masses.

CONSTRUCTION DES TERRASSES. — Ce simple détail a une certaine importance. On peut craindre, au premier abord, que les terrasses ne puissent se maintenir que difficilement étanches sous l'action des températures diverses auxquelles elles seraient exposées, sous celle des mouvements qui se produisent dans toute maçonnerie et sous le poids des neiges.

Nous ferons observer qu'elles reposeraient, tant sur des murs convenablement établis que sur des solives à courtes portées, et qu'on y ménagerait une inclinaison au moins égale à celle des trotioirs. Dans les pays orientaux, où la pluie tombe généralement avec une violence inconnue en Europe, les plateformes qui couvrent les habitations ne laissent pas passer l'eau, bien qu'elles ne soient composées presque toujours que d'un lit d'argile ou de terre battue surmonté d'une couche de ciment caillouteux. L'art des constructions offre, chez nous, sous se rapport, des ressources plus étendues. Ainsi, toute garantie serait offerte quant à l'imperméabilité si l'on opérait comme suit :

Sur le plafond de l'étage situé en dessous, on étalerait un mince lit de sable portant :

Une couche d'argile battue. Cette substance céderait, sans se rompre, quand les bâtiments prendraient leur assiette.

Un deuxième lit de sable.

Deux assises de briques creuses, posées à plat, à joints longitudinaux croisés et noyés dans le bitume, de telle sorte que les orifices intérieurs placés en prolongement les uns des autres restassent libres dans le sens de la pente.

Un troisième lit de sable.

Enfin une couche d'asphalte.

Le tout offrant une épaisseur d'environ 40 centimètres.

Si, par une cause quelconque, un froid intense par exemple, quelques fissures se manifestaient dans l'asphalte, les minimes quantités d'eau d'infiltration seraient, à coup sûr, interceptées par le double lit de briques creuses qui les conduiraient dans le chéneau général. Au surplus, on pourrait arriver au même résultat par d'autres moyens, et il n'est aucun archi-

tecte d'expérience qui ne se chargeât de lever cette petite difficulté d'une manière satisfaisante.

Quant à la neige, son poids moyen est de 100 kilogrammes par mètre superficiel et pour 32 centimètres d'épaisseur. Or, des terrasses construites pour être, au besoin, couvertes d'individus en rangs serrés, ne sauraient souffrir d'une telle charge additionnelle, que d'ailleurs elles n'auraient presque jamais à porter dans les pays à températures peu excessives comme le nôtre. Ce serait seulement dans le Nord qu'il y aurait lieu de leur donner un surcroît de résistance.

Aire totale offerte à la circulation dans un groupe d'Aérodomes

Le sol occupé étant 100, les boulevards, les rues ou les grandes cours intérieures et les terrasses représenteraient 73, tandis que dans le Paris actuel toutes les voies publiques ne fournissent que 18. Or, s'il est vrai que, depuis ses embellissements, Paris doit être considéré comme étant, quant à l'étendue relative des voies publiques, pour le moins au niveau de la moyenne des autres capitales de l'Europe, les aérodomes quadrupleraient cette étendue.

Chambres mobiles et escaliers

Une personne adulte et en bonne santé monte facilement une soixantaine de marches d'escalier qui l'élèvent à une dizaine de mètres et conduisent au pied du troisième étage d'une maison. Passé cette limite, la fatigue se fait sentir, et rarement l'ascension du cinquième étage s'effectue sans produire une certaine pâleur de la face et une accélération plus ou moins rapide des mouvements du cœur. Mais les vraies victimes de cet usage semi-barbare, qui veut que l'on ne gagne sa demeure, si elle est élevée, qu'au prix d'un malaise pouvant, à la longue, être suivi de conséquences graves, sont, comme précédemment, les femmes, les enfants, les malades, les invalides et les vieillards.

Depuis plusieurs années, dans quelques manufactures anglaises et américaines, on transporte, par machines, personnel et marchandises aux étages supérieurs.

Au Grand Hôtel, à Paris, un appareil de ce genre est installé sous la forme d'une petite chambre mobile élégamment meublée. Destiné primitivement aux malades, il devint bientôt du goût des voyageurs bien portants, si bien que maintenant il en transporte sept à huit cents par jour, et suffit à peine aux besoins, lorsqu'il y a foule dans l'établissement. L'ascension, sans arrêt, jusqu'au quatrième étage au-dessus de l'entresol, prend trente secondes.

En vulgarisant les applications de ce procédé, les aérodomes rendraient au public un important service.

Leurs chambres mobiles, assez vastes pour contenir chacune environ quarante personnes ou un poids égal d'objets mobiliers, d'approvisionnements et de marchandises, feraient, le plus souvent, à partir du sol, quatre stations, savoir :

1re station — Au deuxième étage du gradin inférieur, l'entresol et le premier étage étant servis par des escaliers ordinaires.

2e station — Au sommet de ce gradin.

3e station — Au troisième étage du gradin supérieur.

4e station — Au cinquième étage de ce même gradin.

Seuls les habitants et visiteurs de l'entresol et du premier étage du gradin inférieur parviendraient à destination au moyen d'escaliers à monter nécessairement. Ceux du troisième étage auraient l'option ou de gravir à pied un étage à partir de la première station, ou de descendre, de même, deux étages à partir de la deuxième station, et ceux du quatrième étage n'auraient qu'à descendre un étage. Les choses se passeraient d'une manière analogue au gradin supérieur, avec cette différence cependant qu'il ne serait pas obligatoire de monter à pied les deux étages compris entre la deuxième et la troisième station. Quant aux personnes logées aux niveaux des quatre stations, elles n'auraient ni à monter ni à descendre.

Ainsi organisée, l'ascension totale, avec trois arrêts intermédiaires, ne prendrait pas au delà d'une minute trente secondes, les seules variations dans la dépense de temps ne pouvant provenir que du nombre des voyageurs et des objets mobiliers, ainsi que de leur écoulement plus ou moins rapide, soit en dedans, soit en dehors des chambres. En moyenne on attein-

drait en quarante-cinq secondes la terrasse qui couronne le gradin supérieur.

Il y aurait, comme pour les escaliers des maisons parisiennes de premier ordre, chambres mobiles de maîtres et chambres mobiles de service, ces dernières étant affectées aux domestiques et fournisseurs, et, comme pour les trains de chemins de fer, des chambres effectuant l'ascension directe jusqu'au sommet du gradin supérieur, avec un seul arrêt à mi-hauteur. Les chambres de service descendraient dans les caves.

Les escaliers principaux seraient vastes, doux, parfaitement éclairés et, ainsi qu'on l'a vu, juxtaposés aux chambres mobiles.

Les parachutes dont on munirait les chambres sont des mécanismes connus, fonctionnant avec tout le succès désirable dans les mines, où ils préviennent la chute des vases d'extraction, dans les cas rares de rupture des câbles. Ici, en faisant disparaître toute chance d'accident, ils en élimineraient la crainte.

Enfin les machines motrices seraient établies dans les sous-sols, et fonctionneraient toutes de cinq heures du matin à minuit et quelques-unes seulement de minuit à cinq heures du matin.

Caves et sous-sols

Le plan des caves ne différerait pas de celui des constructions de la surface. C'est ainsi que, pour l'aérodome n° 1, PL. I, un long vestibule collecteur, sorte de rue souterraine, occuperait l'axe longitudinal, où aboutiraient, des deux côtés, les couloirs des caves. Celles-ci s'étendraient, au besoin, jusque sous les rues intérieures, ce qui permettrait de leur affecter une moyenne de 15 mètres superficiels par appartement.

Vastes et éclairées jour et nuit, toutes ces voies seraient sous la surveillance de gardiens, et leur accès, tant par les chambres mobiles que par les escaliers, offrirait plus de facilité et moins de fatigue que dans les conditions actuelles.

Au-dessus des caves régneraient les sous-sols, qui ajouteraient à la valeur des rez-de-chaussées du gradin inférieur.

Édifices additionnels surmontant les Aérodomes

ÉGLISES OU CHAPELLES. — C'est ordinairement dans les grandes villes que les édifices religieux ont les proportions les plus vastes et revêtent le plus de magnificence. De là leur petit nombre et la difficulté de s'y rendre. Les églises ou chapelles placées au sommet des aérodomes combleraient cette lacune. Pour elles, les frais relatifs aux emplacements et à leurs abords se réduiraient à zéro. Leur construction serait à la fois légère, résistante, et leur architecture simple, car on ne pourrait les apercevoir que de loin. Elles ne porteraient ni dômes, ni tours, ni aiguilles d'une certaine hauteur. En un mot, tout ce qui cause la rareté des monuments actuels de ce genre se trouverait nécessairement écarté de ceux-ci, qui, néanmoins, ajouteraient à la beauté des panoramas des villes et évoqueraient aussi, par leur situation élevée, cet idéal que l'on recherche dans ce qui concerne le culte divin.

Le coût moyen des églises érigées à Paris depuis le commencement de ce siècle n'a pas été moindre de trois millions de francs par chaque millier de personnes qu'elles contiennent. Pour celles-ci, hors le cas d'une ornementation intérieure luxueuse, trois cent mille francs seraient une large évaluation.

On y parviendrait à l'aide des chambres mobiles, sans aucune fatigue, presque sans déplacements, et tout à fait à l'abri des intempéries. Comme partout ailleurs, l'arrivée ne produirait pas d'encombrement. Quant à la sortie, la foule, nécessairement moins considérable que dans nos grandes églises, s'écoulerait en majeure partie par les escaliers principaux, et les chambres mobiles ne seraient, pour la descente, guère mises à contribution que par les habitants des premiers étages du gradin inférieur.

Les cheminées ne constitueraient ni un obstacle ni même une gêne, ainsi qu'on ne tardera pas à le voir.

En somme, ce système contribuerait à répandre les habitudes religieuses dans les centres importants de population, où, trop souvent, elles restent

négligées par divers motifs, au nombre desquels les distances figurent pour beaucoup plus qu'on ne serait, au premier abord, porté à le croire.

Écoles primaires

Les institutions consacrées à la première jeunesse sont également, dans les localités populeuses, presque toujours séparées entre elles par des distances assez grandes, dont le parcours offre, plus graves encore, les inconvénients et les dangers de la voie publique, signalés plus haut. Il est vrai qu'à Paris, certains de ces établissements ont des services de voitures qui vont chercher les externes et les ramènent à domicile. Mais les frais occasionnés par ce double transport quotidien le mettent hors de la portée de la grande majorité des familles.

Au moyen des écoles installées sur les aérodomes, boue, pluie, excès de chaleur et de froid, fatigue, dissipation, mauvaises rencontres, rien ne pourrait être redouté par les parents. Quittant le foyer domestique, l'enfant se trouverait presque immédiatement entre les mains de son maître.

Les salles affectées aux récréations et aux exercices gymnastiques marqueraient encore un progrès, en ce sens qu'elles auraient des dimensions aussi vastes qu'on le désirerait, cela à des prix de revient minimes, deux choses inconciliables dans les quartiers commerçants.

Il est superflu, d'ailleurs, de faire remarquer l'influence qu'exercerait sur la santé des élèves un air beaucoup plus pur que celui qu'ils respirent ordinairement dans des locaux à proximité du sol.

Chauffage des Aérodomes

Les cheminées de nos maisons n'utilisent qu'une très-faible portion du calorique développé par le combustible. Elles appellent, en outre, l'air froid du dehors, de sorte que, pour chauffer la totalité d'un appartement, il est nécessaire d'entretenir du feu dans chaque pièce. En troisième lieu, les meilleures d'entre elles fument quelquefois, et toutes font peser sur les habitants des menaces d'incendie.

Les poêles en métal sont plus économiques, mais moins sûrs encore, et ils répandent une chaleur peu saine. Quant aux grands appareils en terre cuite dont l'usage est général dans les pays septentrionaux de l'Europe, ils outrepassent les besoins de notre climat.

Les calorifères chauffent bien et à bon marché, pourvu que les bâtiments soient vastes. Ils conviendraient de tout point pour les aérodomes. Distribués dans les sous-sols, ils répandraient partout, y compris même les vestibules et les couloirs, une chaleur que chacun réglerait chez soi, à son gré. Ils rendraient presque nuls les risques du feu et réduiraient des trois quarts la dépense. Il est superflu de dire que les cheminées des cuisines seraient maintenues. L'activité de tirage de la grande majorité d'entre elles, conséquence de la hauteur des édifices, éloignerait, à coup sûr, des pièces voisines, la fumée et les odeurs provenant de la cuisson des aliments. L'ascension des tuyaux s'effectuerait comme à l'ordinaire; il n'y aurait d'exception que pour ceux, en très-petit nombre, qui partiraient des locaux formant les quatre angles extrêmes du gradin inférieur. On les réunirait en quatre faisceaux sur les angles correspondants du gradin supérieur, au-dessus duquel, ainsi que tous les autres, ils écouleraient les produits de la combustion. Au besoin, chaque faisceau apparaîtrait sous la forme d'une colonne élégante qui ajouterait à l'ornementation générale.

Les églises et les écoles recevant le jour par le haut, leurs maçonneries latérales livreraient passage à quelques tuyaux venant des constructions situées en dessous, et qui, parvenus au niveau des toitures, s'y trouveraient dissimulés par des attiques. Ces petits monuments seraient en outre isolés des cheminées du voisinage au moyen de vestibules couverts qui relieraient leurs entrées principales aux pavillons des chambres mobiles les plus proches.

On n'admettrait pour les calorifères et les générateurs de machines motrices que des foyers fumivores, et l'on devrait ainsi à l'absence d'une multitude de feux privés un air beaucoup moins souillé que celui dans lequel baignent nos habitations.

Le seul côté faible du chauffage par calorifères dérive de la privation de cette sorte de plaisir que procure la vue d'un foyer en ignition. Mais, en échange, il y aurait économie, confortable et sécurité, trois choses dont les deux premières, de l'aveu unanime des étrangers du Nord, font défaut dans les maisons parisiennes.

Un moyen terme consisterait à ménager, dans chaque appartement, une et, au besoin, deux autres cheminées.

Eaux pluviales, ménagères, balayures et autres débris des maisons

Les eaux pluviales et ménagères s'écouleraient comme actuellement, avec cette seule différence que les tuyaux offriraient des sections plus grandes dans la traversée du gradin inférieur.

Quant aux balayures, immondices et débris quelconques, au lieu d'être, comme aujourd'hui, déposés sur la voie publique, ils seraient, de chaque étage et par de larges conduits ménagés dans la bâtisse, précipités dans les sous-sols où on les recueillerait chaque jour.

Lieux et Fosses d'aisances

Ce qui vient d'être dit des eaux pluviales et ménagères s'applique également aux latrines. Mais aux fosses d'aisances on substituerait les appareils mobiles les plus perfectionnés, qui, installés dans les sous-sols, ne seraient incommodes pour qui que ce soit. Avec ceux qui ont souci du progrès, quel que soit l'objet qui l'appelle, nous regardons la suppression des fosses d'aisances comme l'un des plus grands pas à faire vers la salubrité des villes. En effet, se figure-t-on la quantité de gaz éminemment nuisibles s'échappant sans cesse de ces antres de putréfaction, et qui vont, par les tuyaux de dégagement, corrompre, avant qu'il descende et soit respiré, l'air qui plane sur nos toits ?

Incendies

A l'emploi des calorifères pour le chauffage des appartements se joindraient les mesures suivantes contre l'incendie.

Le bois serait absolument exclu du gros œuvre, à moins d'être injecté par des substances le rendant incombustible. A défaut de bois ainsi préparés, les solives portant les plafonds seraient en fer, ainsi que les charpentes des escaliers qui porteraient des marches de pierre. Le dallage des vestibules et des couloirs n'admettrait que le marbre, l'ardoise et autres matériaux de ce genre.

Il y aurait prohibition d'approvisionnements importants de matières inflammables.

Sur les terrasses et les toitures se trouveraient des réservoirs d'eau que l'on salerait en hiver, et d'où se ramifieraient des tuyaux pouvant distribuer partout des secours, du moins avant l'arrivée des pompes, car il y aurait toujours excès de pression du liquide.

La présence de nombreux ou de très-vastes espaces libres interposés entre les bâtiments, et, à l'intérieur, les vestibules, les couloirs, les escaliers et les chambres mobiles établissant dans cet ensemble des communications aussi multipliées que faciles, constitueraient des garanties que n'offrent pas, à beaucoup près, les maisons de Paris, qui, serrées les unes contre les autres, quoique isolées entre elles, n'ayant d'issues praticables que des escaliers combustibles, et contenant fréquemment des quantités de bois dans le reste de leur construction, semblent être des proies disposées à dessein pour le feu, et rendent toujours difficile, parfois impraticable, le sauvetage des personnes.

Néanmoins supposons qu'un sinistre se déclarât avec une certaine intensité dans un aérodome, non parmi les matériaux du gros œuvre, ce qui n'est pas admissible, mais dans un mobilier ou un amas de marchandises, et que tout d'abord on ne pût s'en rendre maître. Pour sauver leur vie, ainsi que les objets les plus précieux, les habitants du lieu attaqué n'auraient que quelques pas à faire, et immédiatement trouveraient dans le vestibule de leur étage la sûreté désirable, puisqu'ils pourraient fuir au loin sans même descendre aux étages inférieurs. Si la chambre mobile la plus voisine ainsi que son escalier étaient compromis, cinq ou six autres de ses exutoires échelonnés sur plusieurs centaines de mètres de dis-

tance, et, par ce motif, ne pouvant être envahis simultanément, leur livreraient passage. Les terrasses auraient aussi leur utilité, car on pourrait, comme dans les vestibules, y mettre en dépôt les mobiliers menacés, et à l'égal des voies publiques de même largeur, elles se prêteraient à l'organisation des secours.

Mais nous raisonnons ici par impossible, car des bâtiments ainsi agencés et entourés de telles précautions ne sauraient jamais être sérieusement atteints par l'incendie.

Hauteur des Aérodomes

Bien que la hauteur de 40 mètres, attribuée dans ce projet aux aérodomes, n'offre rien d'insolite, en tant que construction, il importe de répondre d'avance aux objections qu'elle est de nature à soulever.

C'est d'adord la stabilité des maçonneries. A cet égard, il suffit de voir sur quelles larges bases ces édifices reposent, comparativement à leurs sommets, pour être convaincu que peu de monuments sont aussi libéralement dotés sous ce rapport. Convenablement établies, même sur des terrains douteux, les fondations ne sauraient fléchir, tant est sûr aujourd'hui l'emploi du béton. On remarquera que les portions des gradins inférieurs situés sous les premières terrasses se trouveraient, comme hauteur, dans les conditions habituelles, et que seules les bâtisses du centre de ces mêmes gradins porteraient un supplément de charge susceptible d'être notablement allégé. Du reste, ici, point de poussées latérales. Tous les murs seraient reliés entre eux par des solives à courtes portées, en sorte que même des tremblements de terre ne pourraient y exercer plus de ravages que dans les habitations ordinaires les plus solidement établies. Heureusement ce fléau apparaît en France, depuis des siècles, sous des caractères si peu graves, que les populations ne s'en préoccupent en aucune manière, et que lorsqu'une maison tombe, c'est ordinairement de vieillesse.

On peut aussi arguer de la sorte d'effroi que les lieux élevés causent à certaines personnes; mais il faut considérer en même temps que sur la totalité des pourtours des aérodomes, les hauteurs sont coupées par les ter-

rasses, et que sur les rues intérieures aussi bien que sur les grandes cours, les toitures vitrées intercepteraient la vue des premiers vingt mètres des bâtiments. C'est ainsi que du cinquième étage en façade, du gradin supérieur de l'aérodome n° 1, on n'apercevrait le sol que sous l'angle maximum de 56° à l'horizon, et que des fenêtres de cet étage, les plus reculées dans les rues intérieures, l'angle descendrait jusqu'à 24°. A partir du quatrième étage jusqu'à la terrasse, les angles deviendraient de plus en plus petits et se termineraient à zéro. Or, même dans le cas de 56°, qu'on doit regarder comme exceptionnel, tant sont nombreux les autres cas, aucune sensation pénible ne saurait être perçue.

Les aérodomes, ajoutera-t-on peut-être encore, rapetisseraient les édifices publics, car l'œil ne juge que par comparaison les dimensions des objets.

Le monument le plus beau reste défectueux si de vastes espaces libres ne règnent autour de lui et ne permettent d'en contempler l'ensemble.

Ceux des quartiers populeux pèchent fréquemment sous ce rapport. Des rues plus ou moins étroites les cernent sur une ou plusieurs de leurs faces, et les privent ainsi d'une partie de leur valeur artistique, que les aérodomes restitueraient en dégageant de toute part et très-largement leurs abords.

En second lieu, chaque aérodome, avec ses terrasses, ses immenses espaces intérieurs, ses hauts vitrages, son style architectural particulier et ses proportions colossales, constituerait lui-même un monument remarquable. Il représenterait le bien-être au foyer domestique alors que d'autres sont affectés aux cultes, aux services publics et aux embellissements des grandes villes.

Quels seraient les habitants des Aérodomes et comment ils s'y distribueraient

Les aérodomes n'étant guère admissibles que dans les foyers principaux d'activité des centres populeux, on voit facilement par qui et comment ils seraient habités. Leur personnel comprendrait depuis le haut commer-

çant et le banquier jusqu'au commissionnaire de la rue, depuis le magistrat jusqu'au simple expéditionnaire, depuis le maître d'un hôtel somptueux jusqu'au locataire de la plus mince échoppe. Ils deviendraient les demeures obligées des arts, des sciences, des lettres dans ce qu'ils ont de plus élevé comme de plus humble. Sans doute beaucoup de ceux que la fortune favorise fixeraient ailleurs durant la belle saison particulièrement, leur domicile de famille, ainsi que cela se pratique en Angleterre, aux États-Unis d'Amérique et, depuis quelques années, en France. Mais ils auraient là leurs bureaux, leurs comptoirs, leurs magasins, leurs employés, le centre, en un mot, de leurs opérations. Quant à la foule des gens de deuxième ordre et au-dessous, elle resterait, comme toujours, fixée près de sa tâche quotidienne par la difficulté de subvenir aux pertes de temps et aux frais que cette existence en partie double comporte. Enfin, s'il s'agissait de Paris, les étrangers que les affaires ou les plaisirs y attirent en si grand nombre, ne vivraient que difficilement hors de ce périmètre central où, comme aujourd'hui, ils trouveraient plaisirs et affaires accumulés.

Nous concevons de la manière suivante la nomenclature des professions exercées dans un aérodome placé au sein de l'un des plus riches quartiers de la capitale.

GRADIN INFÉRIEUR. — Restaurants, cafés, magasins de comestibles, de liquides, de vêtements, nouveautés, modes, objets d'art, bijouterie, librairie, etc., le tout alternant à partir du deuxième étage, avec des hôtels et des appartements privés. Il y aurait, au rez-de-chaussée, place pour chevaux et voitures, comme dans les maisons ordinaires.

GRADIN SUPÉRIEUR. — Banques et autres institutions de crédit, études d'hommes de loi, sièges de compagnies industrielles, cercles, rédaction de journaux, commerces en gros, hôtels importants etc.; puis, appartements privés en plus grand nombre que précédemment. Le cinquième étage serait plus spécialement occupé par des ingénieurs, des architectes, des peintres, des sculpteurs, et des artistes en photographie ayant leurs ateliers de pose sur les toitures terrasses.

En d'autres termes, le gradin inférieur logerait le commerce et les

industries de détail qui, loin de redouter le mouvement de la voie publique, le recherchent, tandis que le gradin supérieur serait consacré aux affaires d'un ordre plus élevé, qui aiment le calme et dont la clientèle est moins fortuite.

Ajoutons que cette composition d'hommes et de choses varierait avec les emplacements. Ainsi, deux aérodomes situés, l'un dans la Chaussée d'Antin, l'autre aux environs des Halles centrales, devraient être habités très-différemment, alors que ceux intermédiaires participeraient, suivant les distances, de ces deux variétés extrêmes de personnel.

Le séjour des Aérodomes pourrait-il être comparé à une sorte de casernement? Rappelerait-il celui des cités ouvrières?

Ce qui vient d'être dit ne saurait laisser naître dans aucun esprit sérieux de telles assimilations.

Dans les cités ouvrières, des quantités d'individus et de familles appartenant à la classe des artisans devaient être réunis, parqués, pour ainsi dire, loin du centre de la capitale, et privés ainsi du contact des gens riches ou aisés, qui moralise les uns et les autres beaucoup plus qu'il ne soulève de mauvaises passions.

Contenant des locaux pour toutes les bourses, toutes les professions qui s'exercent dans les centres populeux, les aérodomes, par leurs dimensions considérables et leur distribution tant extérieure qu'intérieure, loin de compromettre en quoi que ce soit cette indépendance de mouvements et de relations privées dont chacun est, à bon droit, jaloux, en multiplieraient, au contraire, les conditions. Les terrasses, les vestibules, les chambres mobiles, les escaliers principaux, les rues intérieures, les grandes cours vitrées, continueraient les voies publiques proprement dites, et la liberté de tous y serait plus complète que dans nos cours étroites et nos escaliers communs, précisément à cause de la circulation plus grande qui s'y produirait. Ces édifices seraient aux maisons actuelles ce que les trains de chemins de fer sont aux anciennes diligences, ce qu'une grande ville est à

une petite. Or, n'est-on pas, en voyage, plus libre de sa personne aujourd'hui qu'autrefois, et les rapports entre voisins ne sont-ils pas plus rares et moins gênants à Paris, à Lyon ou à Marseille, que dans un chef-lieu de sous-préfecture dont les habitants se connaissent si bien, qu'ils passent tous, plus ou moins, sous les fourches caudines des caquets, de la médisance et de la jalousie ?

Si ces considérations ne prévalaient pas contre les susceptibilités de nos usages, rien ne serait plus facile que de diviser un aérodome en un certain nombre de grandes maisons parfaitement distinctes, et munies chacune de ses chambres mobiles et de ses escaliers principaux. Il suffirait pour cela d'intercepter les vestibules, de part en part, au moyen de murs de refend, ou même de simples cloisons que l'on munirait de portes habituellement fermées, et ne devant être ouvertes que dans les cas d'extrême urgence, un incendie par exemple. L'ornementation des façades pourrait, non moins aisément, varier d'une maison à l'autre et rompre ainsi l'uniformité des grandes lignes.

Enfin, aucun motif n'empêcherait un aérodome d'être la propriété d'un certain nombre de personnes, aussi bien que celle indivise d'une compagnie.

Possibilité de la suppression des concierges dans les Aérodomes

Ici pourrait se manifester un genre d'indépendance aussi nouveau que précieux pour les habitants de Paris.

Dans les quartiers commerçants de presque toutes les autres capitales dont les maisons hautes et vastes comptent également de nombreux locataires, le concierge, tel du moins qu'il existe en France, est inconnu ; et cependant les crimes et les délits ne sont pas plus nombreux pour cela. L'étranger ne sait ce dont il doit être le plus surpris ou de l'étendue des attributions conférées à ces gardiens de nos portes, des caprices et de l'avidité de certains d'entre eux; des moyens multiples qu'ils possèdent de pénétrer les secrets de nos familles et d'exercer sur chacun de nous une sorte de pouvoir occulte, presque sans contrepoids, ou de notre résignation profonde à cet état de choses. Assurément on rencontre, de part et

d'autre, des exceptions, mais que prouvent-elles, sinon que la règle existe ?

Nous n'avons pas la prétention de couper court à ces abus séculaires. Longtemps encore on les subira. Néanmoins, comme les aérodomes se prêtent à leur élimination, peut-être ne sera-t-il pas sans intérêt de connaître par quels moyens on y parviendrait.

Des surveillants de jour et de nuit, analogues à ceux des passages de Paris, soumis à de fréquentes mutations et n'ayant aucuns rapports obligés avec les habitants, feraient le service de chaque étage dont ils parcourraient incessamment les vestibules. D'autres gardiens se trouveraient postés aux pieds des couples de chambres mobiles et d'escaliers principaux. Ils communiqueraient tous, entre eux, par des tubes porte-voix et des appareils télégraphiques noyés dans la maçonnerie ; au besoin, par des instruments portatifs à signaux. Les plafonds des vestibules seraient percés, de distance en distance, d'ouvertures protégées par des barrières et qui laisseraient passer la voix ainsi que le son des instruments d'alarme, dont on ne ferait usage qu'en cas de nécessité absolue.

Avec une pareille organisation, la sécurité des personnes et des choses deviendrait aussi complète que possible, car, bien avant d'atteindre le sol, un malfaiteur aurait été plusieurs fois, et par des procédés divers, signalé aux agents placés vers les exutoires de l'edifice, et inévitablement saisi quand il s'y présenterait. Au contraire, la vigilance des concierges est assez fréquemment mise en défaut, soit qu'ils quittent momentanément leur loge, soit que des occupations accessoires auxquelles, pour la plupart, ils se livrent, attirent ailleurs leur attention.

Dans chaque aérodome on trouverait un bureau de gérance représentant la compagnie ou les personnes propriétaires de l'immeuble. Les employés de ce bureau traiteraient des affaires locatives, veilleraient à l'entretien de l'établissement, et, en particulier, feraient droit, sans aucun retard, aux réclamations des locataires.

La distribution à domicile de la correspondance n'offrirait aucune difficulté, pourvu que les portes d'entrée des appartements fussent munies, en dedans, de boîtes dans lesquelles les facteurs de la poste introduiraient

eux-mêmes, du dehors, les lettres, ainsi qu'ils le font en Angleterre. Transportés par les chambres mobiles, ceux-ci ne seraient pas exposés à un surcroît de fatigue et opéreraient d'ailleurs à couvert. Que si l'Administration des postes se refusait à modifier son service dans ce sens, le bureau de gérance recevrait la totalité des lettres et des imprimés adressés autre part qu'au rez-de-chaussée du gradin inférieur, et en opérerait, sans aucun délai, la distribution. Dans l'un comme dans l'autre cas, celle-ci s'effectuerait pour les destinataires, plus rapidement et avec plus de sécurité que par les moyens en vigueur actuellement.

Enfin, si les concierges étaient regardés comme indispensables dans les aérodomes, leur installation n'y rencontrerait aucun obstacle, et présenterait même cet avantage, que placés sous le contrôle des bureaux de gérance, ils resteraient dans les limites de leurs fonctions. Aujourd'hui, si beaucoup d'entre eux les outrepassent, c'est parce qu'ils ne sont pas sous les yeux des propriétaires, qui résident généralement ailleurs que dans les maisons leur appartenant.

Nombres comparés des habitants dans les Aérodomes et dans les maisons ordinaires

Si les maisons ordinaires prises ici pour terme de comparaison, ont quatre étages au-dessus du rez-de-chaussée, et qu'on désigne par 100 le cube habitable fourni par un îlot de ces maisons, le cube d'un aérodome de même étendue horizontale et conforme à l'un de ceux nos 1, 2, 3 et 4, PL. I, sera égal à 180. Si l'îlot en question, toujours représenté par 100, est composé de maisons de cinq étages, le cube habitable de l'aérodome ne sera plus que 170, moyenne 175.

Ainsi, le nombre des habitants d'un aérodome, considéré isolément, s'élèverait à 75 pour cent en sus de celui que reçoivent les maisons ordinaires.

Mais les boulevards interposés entre ces édifices absorberaient 32 pour cent de la totalité du terrain occupé, alors que les voies publiques sillonnant actuellement Paris ne couvrent que 18 pour cent du sol de cette ville. Différence 14 pour cent qui deviennent 24,50, ou en chiffres ronds 25 pour

cent, si l'on tient compte du rapport des cubes habitables entre les aérodomes et les habitations ordinaires. En effet, on a la proportion :

$$100 : 14 :: 175 : x = 24,50$$

Les boulevards supprimeraient donc 25 pour cent du cube habitable 175 et il resterait 150, ce qui indique que, dans un groupe d'aérodomes, il y aurait place pour un nombre d'habitants moitié plus grand seulement que dans une série d'îlots de maisons ordinaires ayant une même étendue superficielle. Les 50 pour cent en excès seraient l'expression de la marge préparée pour l'accroissement de la population dans les quartiers les plus commerçants de la capitale.

Mais en échange de cet accroissement, les habitants jouiraient de quantités de lumière solaire trois fois plus grandes et auraient à leur disposition des voies publiques quatre fois plus étendues que dans la situation actuelle, ainsi que nous l'avons démontré.

Aperçu sur les différences de prix de revient entre un Aérodome et un îlot de maisons ordinaires de même étendue horizontale

On comprend que, dans cet exposé, nous ne pouvons fournir les détails d'un double devis estimatif qui, comme toutes les pièces de cette nature, serait plus ou moins contestable, et qu'il suffira d'en esquisser les traits principaux.

La construction d'un aérodome coûterait plus cher que celle d'un îlot de maisons ordinaires, de même cube habitable, et établie dans les mêmes conditions. Le surplus des frais s'appliquerait principalement à la portion du gradin inférieur qui porte le gradin supérieur.

Toutefois, ce noyau central n'exigerait pas des maçonneries aussi énormes qu'on pourrait le supposer à première vue. Pour porter une charge double, un mur, toutes choses égales d'ailleurs, ne requiert que 80 pour cent environ d'épaisseur supplémentaire. En outre, le gradin supérieur pourrait être édifié en matériaux légers, en briques creuses, par exemple, dont la résistance à l'écrasement et la propriété de liaison avec le mortier

sont supérieures au moellon, et offrent avec lui une différence en poids de 30 pour cent tout au moins (1).

Dès lors, si on appelle :

100, le poids du gradin supérieur, au cas où il serait construit en matériaux ordinaires,

0,70, le poids de ce même gradin édifié en matériaux légers, dans le rapport de 30 à 100,

180, l'épaisseur des murs du noyau central du gradin intérieur;

On a la proportion :

$$100 : 180 :: 0,70 : x = 126$$

Ce qui revient à dire qu'il suffirait d'ajouter 26 pour cent aux épaisseurs usuelles des piliers et des murs de la portion du gradin inférieur qui est située sous le gradin supérieur. Eu égard à des murs de 0™ 50, le surcroît d'épaisseur serait 0™ 13, qui ne rétrécirait que bien faiblement les locaux compris dans ces bâtisses.

Les autres dépenses de l'aérodome, en supplément des maisons ordinaires, seraient celles exigées par les vestibules, les passerelles, les vitrages couvrant les espaces libres, les doubles fenêtres du gradin supérieur, les tuyaux de descente des débris ménagers, les réservoirs d'eau, les calorifères, les appareils d'ascension, et les ponts de passage allant rejoindre les aérodomes voisins.

D'autre part :

Les tuyaux de cheminées auraient moyennement des hauteurs doubles

(1) Les briques creuses ont fait leurs preuves depuis longtemps. Les travaux d'art et le bâtiment les utilisent pour arceaux, voûtes, cloisons, remplissages de plafonds, murs de toute espèce. Dans ces divers emplois, elles se comportent, comme résistance, à l'égal des briques pleines sur lesquelles elles ont, en outre de leur légèreté, qui peut atteindre 50 pour cent, l'avantage d'être plus mauvais conducteur du son, de l'humidité et du calorique.

Une brique creuse, à petits trous, mesurant $0^m,22 \times 0^m,11 \times 0^m 06$, de cuisson convenable et ne pesant que 1 kilog. 300, s'écrase moyennement sous un poids de 130 kilog. par chaque centimètre carré de l'une de ses grandes faces, et peut, ainsi, porter 31,460 kilog. dont le dixième, qui est 3,146 kil., représente une charge permanente et pratique. De là résulte, qu'avec des briques de cette espèce, on pourrait, en toute sécurité quant à l'écrasement, élever un mur de 143 mètres de hauteur, sans que la base de ce mur fût plus épaisse que son sommet.

de celles usuelles. Mais il n'en existerait, par chaque appartement, qu'un ou deux contre trois, quatre et même cinq dans les maisons ordinaires.

Les emplacements affectés aux chambres mobiles et aux escaliers principaux équivaudraient tout au plus au tiers de ceux absorbés par les escaliers des maisons ordinaires.

Dans l'aérodome, la superficie de la toiture plate et des terrasses égalerait celle du terrain occupé, moins les espaces laissés libres. Dans un îlot de maisons ordinaires offrant un même cube habitable, et dont les toitures seraient inclinées à 45°, l'aire de ces toitures aurait une étendue presque triple. A surface égale, les couvertures plates coûteraient environ deux fois autant que les autres, et il resterait une différence de près d'un tiers au profit de l'aérodome.

Les matériaux des maisons ordinaires sont généralement élevés par des appareils mus à bras, et c'est seulement pour de grandes constructions que l'on a recours à des locomobiles ou même à l'eau des villes comme force motrice. De ces procédés, le premier, tout dispendieux qu'il est, ne saurait guère être remplacé, à cause de la faible importance des travaux. Lorsqu'il s'agirait d'aréodomes, on ferait, dès le début, usage de machines à vapeur fixes, à condensation et à détente, qui consomment le moins possible de combustible, et qui, à l'aide des chambres mobiles, hisseraient les ouvriers aussi bien que les matériaux. Des voies ferrées établies à divers niveaux recevraient, sans transbordements, les vases ayant servi à l'ascension. Par ces moyens, loin de trouver dans la hauteur des gradins supérieurs un surcroît de frais, on réaliserait des économies, eu égard à ce qui a lieu, sur ce chef, dans la grande majorité des maisons ordinaires, économies que viendrait d'ailleurs accroître la légèreté relative des gros œuvres de ces gradins.

Somme toute, des estimations aussi approchées qu'il est permis de les obtenir en pareille matière, montrent que l'édification d'un aérodome reviendrait moyennement à 6 pour cent en sus de celle d'un îlot d'habitations ordinaires, présentant un même cube habitable.

Or, à Paris, l'établissement d'une maison de cinq étages, et dans laquelle

les règles de l'art sont convenablement observées, coûte, en moyenne, 900 francs par mètre superficiel, non compris les espaces vides. A conditions égales d'exécution, un aérodome qui augmenterait de 70 le cube habitable usuel 100, porterait la dépense par mètre à 1,530 francs, plus 92 francs dus aux 6 pour cent dont il vient d'être fait mention. Total 1,622 francs.

Plus-value devant être donnée par les Aérodomes aux professions qui s'y exerceraient

A de très-rares exceptions près, dans toute ville, les locaux donnant sur la voie publique sont de prix plus élevés que ceux ayant jour sur les cours et autres espaces intérieurs. Toutefois, la disposition actuelle des maisons favorise peu l'étendue des façades extérieures. Ainsi, un îlot rectangulaire mesurant 364 mètres sur 18 mètres, offre une ligne horizontale de ces façades égale à 884 mètres, qui, au rez-de-chaussée, et déduction faite des portes cochères, se réduit à 775 mètres environ.

Dans un aérodome formant un îlot de mêmes dimensions que les précédentes et conforme à ceux n°s 1 et 2, Planche I, le développement linéaire des façades du gradin inférieur, mesuré tant sur les boulevards que sur les rues intérieures, atteindrait 2,770 mètres.

Quelle serait pour les magasins du rez-de-chaussée, les entresols, et même pour le premier étage de ce gradin la plus-value provenant de cette distribution générale en massifs étroits qui multiplie les devantures, donne partout de la lumière, met la marchandise en évidence et provoque la vente? Nul ne peut le dire *a priori*. Elle n'en existerait pas moins très-notable. A ce motif se joint celui que le nombre des habitants étant plus considérable, le commerce se maintiendrait plus actif dans la même proportion.

Les aérodomes n°s 3 et 4 auraient des étendues de façades relativement moindres. En revanche, leurs immenses cours vitrées rendraient les af-

faires plus productives dans les locaux riverains. C'est ainsi que les bâtiments du Palais-Royal tirent leur principale valeur du jardin placé au milieu d'eux.

L'influence du plan général de ces vastes édifices se ferait également sentir aux autres étages des gradins inférieurs. Quant aux gradins supérieurs, le séjour y serait entouré de tels éléments de confortable, que les étages moyens des maisons ordinaires supporteraient difficilement avec eux la comparaison.

Bénéfices que les administrations municipales pourraient réaliser au moyen des Aérodomes

Supposons que l'édilité parisienne veuille appliquer le présent système à la transformation de quelques-unes des parties les plus mouvementées et encore intactes de la capitale, sur une superficie totale de mille hectares ou dix millions de mètres carrés; qu'une loi spéciale l'y autorise, et qu'elle prenne les dispositions voulues pour que ce travail soit accompli dans une cinquantaine d'années, par exemple.

32 pour cent des dix millions de mètres, soit trois millions deux cent mille mètres pourraient être affectés aux boulevards, places et squares interposés entre les aérodomes, et 68 pour cent, soit six millions huit cent mille mètres, aux aérodomes.

D'autre part, 18 pour cent ou un million huit cent mille mètres existent déjà sous la forme de voies publiques sillonnant les quartiers devant être détruits et réédifiés. L'édilité aurait donc à acquérir huit millions deux cent mille mètres.

Les localités choisies étant populeuses et commerçantes, on ne peut en évaluer le sol, proprement dit, à moins de 350 francs le mètre. En effet, le prix moyen payé par la ville de Paris en 1862, 1863 et 1864 dans les dix premiers arrondissements, s'est élevé à 368 fr. 20 c. A la somme de 350 francs se joindrait le coût des constructions existantes et les valeurs locatives susceptibles d'indemnité. Admettons que ces deux dépenses

dussent représenter 250 francs, c'est donc à 600 francs que reviendrait le mètre superficiel.

Les aérodomes ajouteraient pour le moins 70 au cube 100 des habitations ordinaires. Dès lors, les terrains à leur affecter pourraient légitimement être rétrocédés par la ville à des prix en rapport avec cet excédant de cube, et même à des prix supérieurs, car ils se trouveraient tous en bordure de voies magistrales, et porteraient bientôt de magnifiques édifices là où jadis ils n'étaient occupés que par de vieilles maisons, des cours étroites, des rues malsaines, en un mot par ce qui subsiste encore de l'ancien Paris. Néanmoins nos calculs ne mettent pas à profit cette dernière probabilité, et nous estimons simplement à 600 francs, prix d'acquisition, plus 600 fr. × 0,70, soit à 1,020 francs par mètre, les terrains rétrocédés et devant être couverts d'aérodomes.

Mais s'il en était ainsi, les 92 francs qui sont l'expression du surplus de frais de 6 pour cent dont il vient d'être parlé grossiraient un peu le chiffre des locations, eu égard à ceux des maisons ordinaires. Pour rétablir l'équilibre, il suffirait que l'administration retranchât 92 francs de la plus-value des terrains. En d'autres termes, qu'elle portât à 1,020 fr. — 92 francs, soit à 928 francs le mètre superficiel à construire, qui lui aurait coûté 600 francs.

En cet état de choses, les huit millions deux cent mille mètres à acquérir lui occasionneraient une dépense de.......... 4,920,000,000 fr.
et les six millions huit cent mille mètres qu'elle rétrocéderait à 928 francs l'un, lui produiraient.......... 6,310,400,000

Différence................ 1,390,400,000

La ville de Paris réaliserait donc un milliard trois cent quatre-vingt-dix millions quatre cent mille francs de bénéfice.

Toute grande qu'elle est, l'entreprise n'exigerait pas une mise de fonds considérable. Supposons que la ville débutât avec un déboursé de vingt

millions de francs. Employée comme il vient d'être dit, cette somme, au bout de deux années se trouverait transformée en..... 30,933,333 fr. qui successivement et par les mêmes moyens deviendraient :

A l'expiration de la quatrième année.............. 47,810,222
 Id. sixième année................ 73,946,474
 Id. huitième année............... 114,370,547
 Id. dixième année................ 176,893,112

La ville pourrait alors éteindre sa dette de 20,000,000 de francs, qui, accrue des intérêts à 6 pour cent pendant 10 ans, s'élèverait à 32,000,000 de francs, et il lui resterait en caisse 144,893,112 francs, capital plus que suffisant pour continuer l'œuvre à l'échelle voulue. En effet, par chaque période de deux années, elle lui ferait produire 79,208,235 francs, et arriverait à parfaire le bénéfice de 1,390,400,000 francs en quarante-trois ans.

On voit que cette vitesse serait facilement susceptible d'accélération, soit par l'emploi d'un capital premier plus important, soit en abrégeant la longueur des périodes.

Réduction des loyers dans les Aérodomes

Tant de richesses se traduiraient pour l'édilité parisienne en un véritable embarras, et l'on doit admettre qu'elle jugerait plus utile d'en faire remonter une portion vers leur source, en provoquant des réductions sur les loyers des aérodomes.

Ce but désirable, elle l'atteindrait en rétrocédant les terrains à des chiffres intermédiaires entre les prix coûtant et ceux déduits des cubes habitables supplémentaires, conquis au moyen des gradins supérieurs.

Dans le cas où elle ne s'appliquerait en aucune manière les résultats financiers de l'opération, les loyers des aérodomes baisseraient jusqu'à leurs limites extrêmes. On verrait ce bienfait grandir et se répandre jusqu'au jour où la réédification étant achevée sur dix millions de mètres, la différence au profit du public resterait stationnaire à un chiffre maximum

représenté par l'intérêt de 1,390,400,000 francs. Au taux modique de 5 pour cent, cette différence serait chaque année de 69,520,000 francs.

Mais Paris compte, pour le moins, dix autres millions de mètres de localités populeuses vouées, tôt ou tard, à une transformation radicale. A la vérité, les terrains de cette deuxième catégorie ne sauraient être évalués aussi haut que ceux de la première. Si leur estimation est de 50 pour cent au moins, la réalisation du présent système ferait naître une nouvelle différence de près de 35,000,000 de francs.

Dans ces conditions, et la valeur actuelle de l'argent étant prise pour base, les aérodomes exonéreraient, chaque année, les locataires de Paris d'une centaine de millions de francs.

Cette révolution s'effectuerait sans secousses à cause du temps considérable qu'elle exigerait, et surtout sans détriment pour les quartiers laissés intacts. En effet, la situation de ceux-ci en dehors du grand mouvement des affaires y attirerait, comme aujourd'hui, les gens ayant l'habitude du luxe et l'autre partie notable de la population qui recherche une existence paisible, sans cependant la vouloir au loin de la capitale.

En résumé, considérés au point de vue purement pécuniaire, les aérodomes seraient possibles, à Paris, partout où le sol vaut 92 francs le mètre superficiel. A ce chiffre, les loyers n'y différeraient pas sensiblement de ceux des maisons ordinaires. De 92 francs à 1,000 francs le mètre, la progression en baisse de leurs loyers pourrait facilement atteindre 25 pour cent.

FIN

TABLE DES MATIÈRES.

	Pages.
Résultats pouvant être obtenus au moyen des aérodomes.	4
Aperçu sommaire.	5
Description d'un aérodome, n° 1, planche I.	8
Autre aérodome n° 3, planche I.	10
Troisième forme d'aérodome n° 4, planche I.	10
Ponts établis entre les aérodomes.	11
Air et lumière.	11
Comparaison du jeu de la lumière dans les espaces libres des aérodomes et dans les cours des maison ordinaires.	12
Influence, quant à la lumière solaire, des aérodomes sur les maisons ordinaires de leur voisinage immédiat.	13
Distribution de la lumière dans un groupe d'aérodomes.	16
Vitrages des aérodomes.	17
Circulation de l'air.	18
Décret du 27 juillet 1859.	18
Circulation des piétons et des voitures à la surface du sol.	20
Circulation des piétons au-dessus du sol. — Terrasses.	21
Construction des terrasses.	22
Aire totale offerte à la circulation dans un groupe d'aérodomes.	23
Chambres mobiles et escaliers.	23
Caves et sous-sols.	25
Édifices additionnels surmontant les aérodomes. — Églises ou chapelles.	26
Écoles primaires.	27
Chauffage des aérodomes.	27
Eaux pluviales, ménagères, balayures et autres débris des maisons.	29
Lieux et fosses d'aisances.	29
Incendies.	29
Hauteurs des aérodomes.	31
Quels seraient les habitants des aérodomes et comment il s'y distribueraient.	32
Le séjour des aérodomes pourrai-t-il être comparé à une sorte de casernement? Rappellerait-il celui des cités ouvrières?	34
Possibilité de la suppression des concierges dans les aérodomes.	35
Nombres comparés des habitants dans les aérodomes et dans les maisons ordinaires.	37
Aperçu sur les différences de prix de revient entre un aérodome et un îlot de maisons ordinaires de même étendue horizontale.	38
Plus-value devant être donnée par les aérodomes aux professions qui s'y exerceraient.	41
Bénéfices que les administrations municipales pourraient réaliser au moyen des aérodomes.	42
Réduction des loyers.	44

PARIS. — TYP. MORRIS ET COMP., RUE AMELOT, 64.

AÉRODOMES

Essai sur un nouveau mode de Maisons d'habitation applicable aux quartiers les p[lus]
par Henry Jules BORIE, Ingénieur

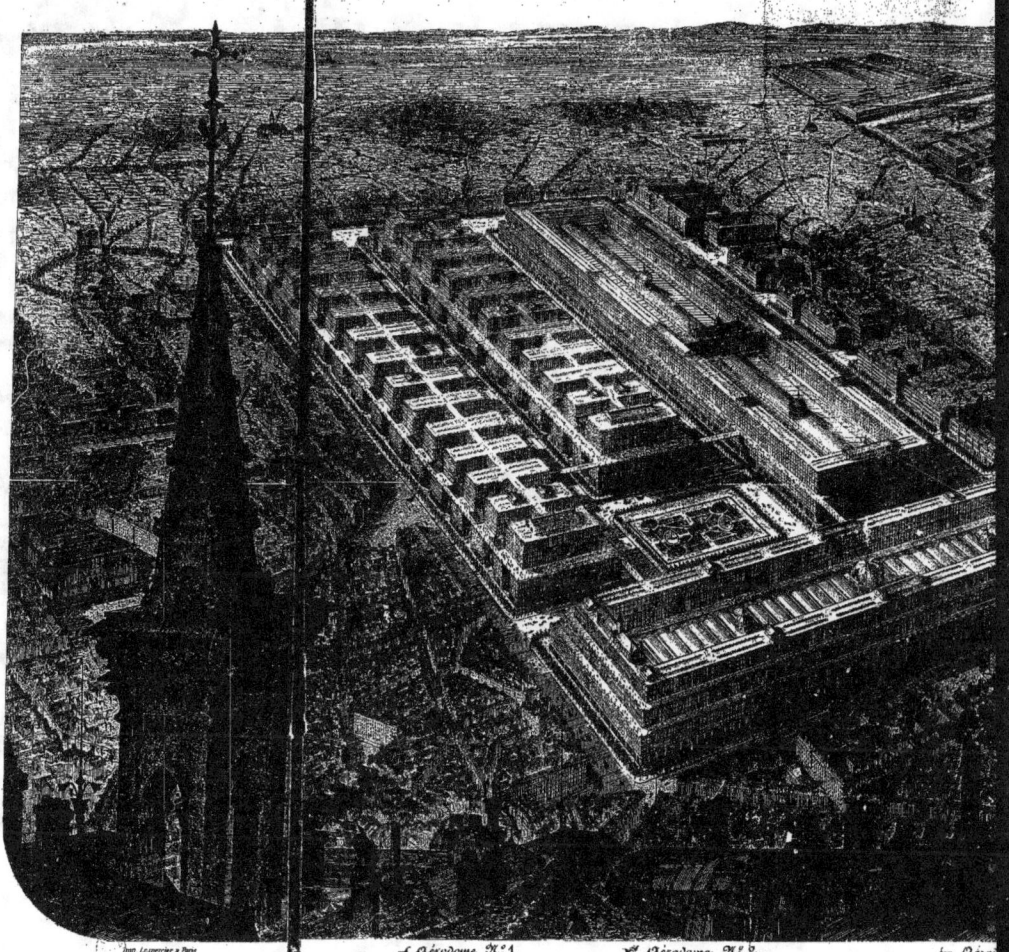

1er Aérodome N° 1. 2e Aérodome N° 2.

RÉSULTATS POUVANT ÊTRE OBTENUS AU MOYEN DE

Transformation des rues ordinaires en boulevards, et des cours intérieures des maisons en rues carrossables & en places publiques, les unes et les autres couvertes de vitrages.

Air, Lumière, Salubrité & confortable répandus en abondance. Indépendance du séjour plus complète que dans l'état actuel des choses. Abris contre les intempéries, mis partout à la portée des piétons & des voitures.

Voies de circulation tant au niveau qu'au dessus, quadruples en étendue celles moyennes dans les grands de population.

PLANCHE_N°1

AÉRODOMES.

de Maisons d'habitation applicable aux quartiers les plus mouvementés des grandes Villes.
par Henry Jules BORIE, Ingénieur Civil.

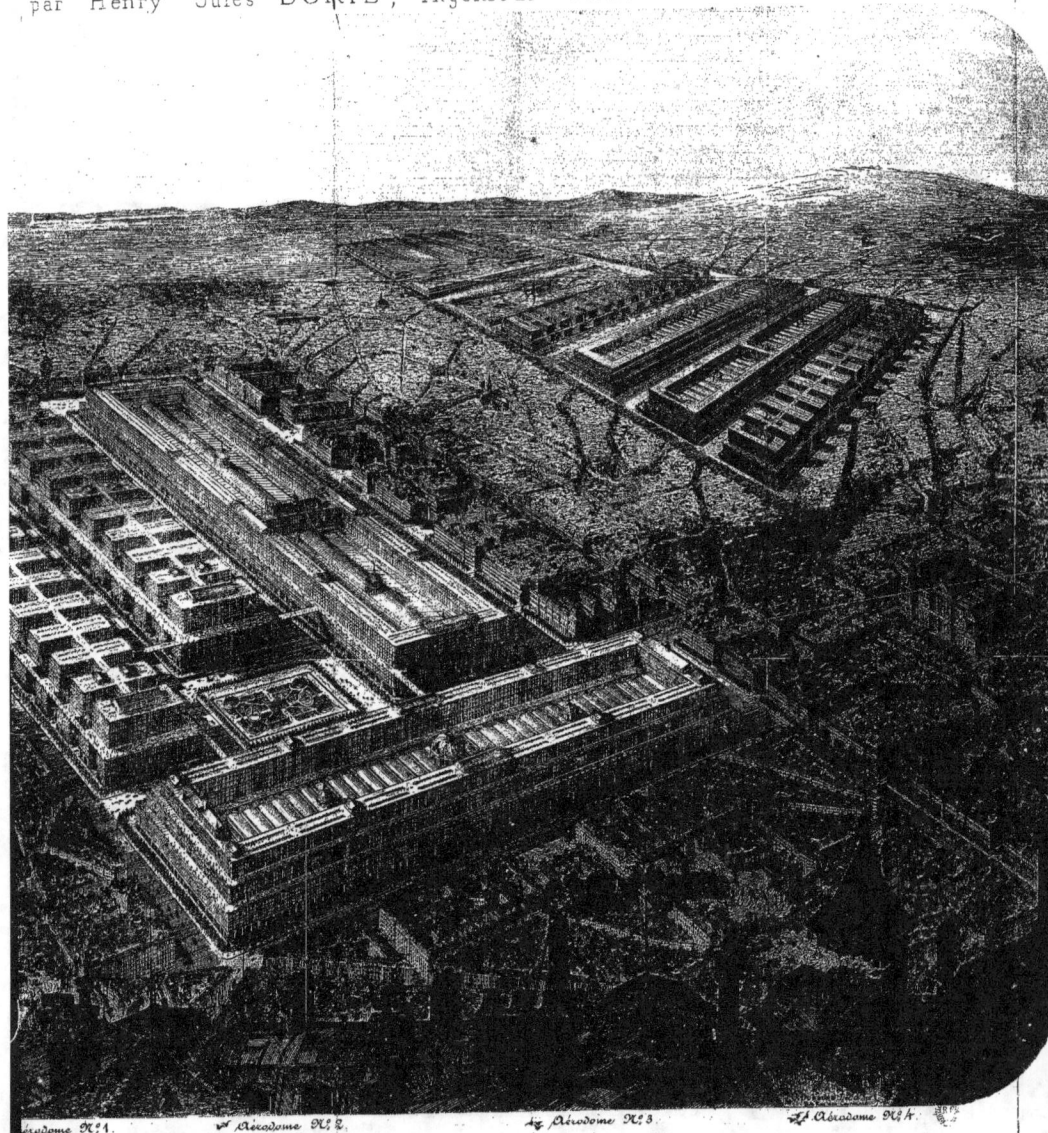

Aérodome N.º 1. Aérodome N.º 2. Aérodome N.º 3. Aérodome N.º 4.

POUVANT ÊTRE OBTENUS AU MOYEN DES AÉRODOMES

Air, Lumière, Salubrité & confortable répandus en abondance, Indépendance du séjour plus complète que dans l'état actuel des choses. Abris contre les intempéries, mis partout à la portée des piétons & des voitures.

Voies de circulation tant au niveau du sol qu'au dessus, quadruples en étendue de celles moyennes dans les grands centres de population.

Ascension sans aucune fatigue des étages supérieurs des habitations.
Enrichissement des municipalités.
Réduction des Loyers.

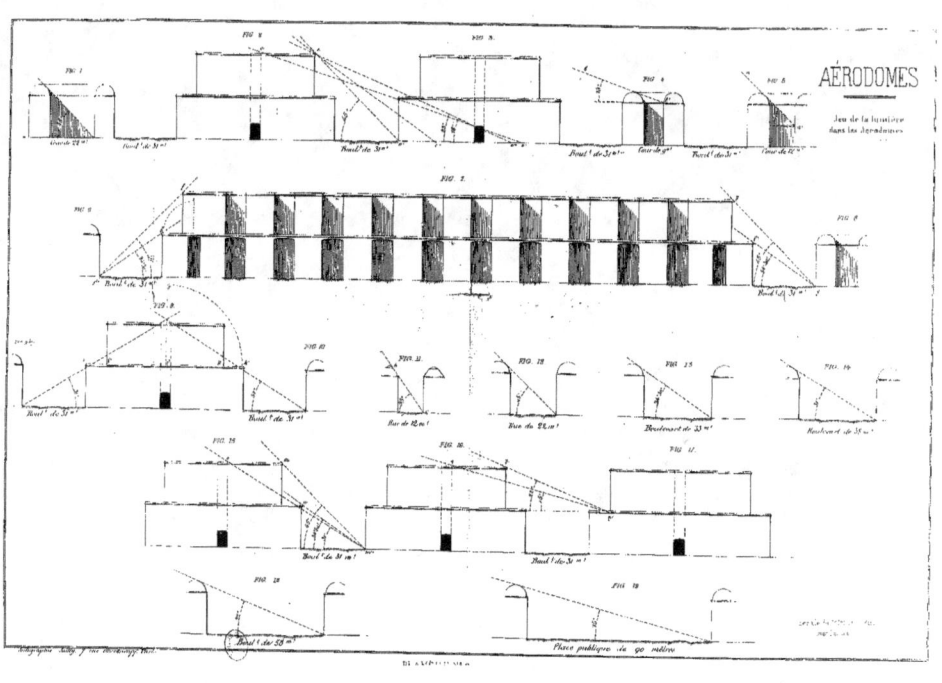

www.ingramcontent.com/pod-product-compliance
Lightning Source LLC
Chambersburg PA
CBHW071441220526
45469CB00004B/1621